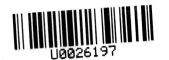

中村明日美子
著色繪圖集

全新繪製線稿，絕對值得珍藏！

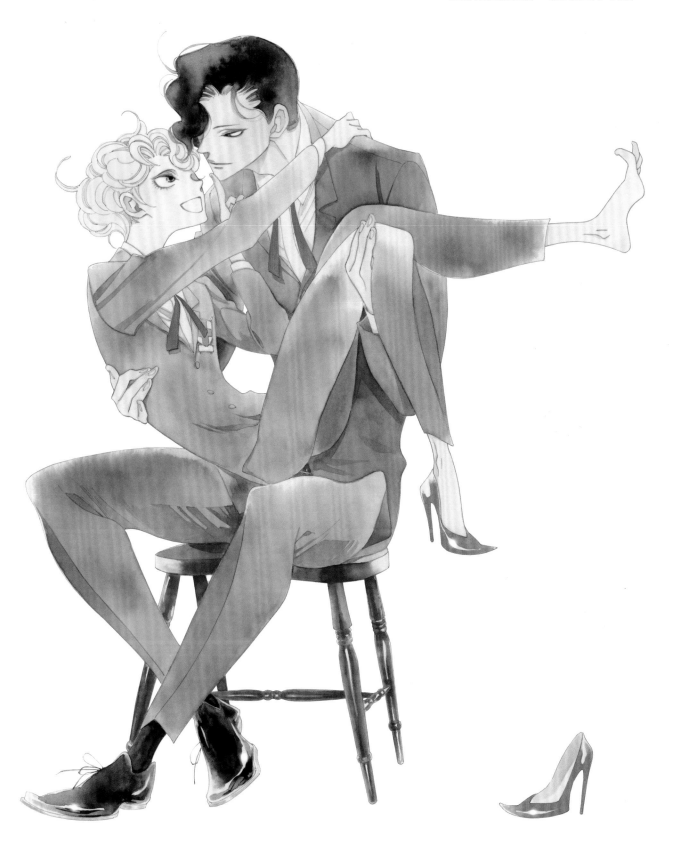

中村明日美子　彩色畫廊

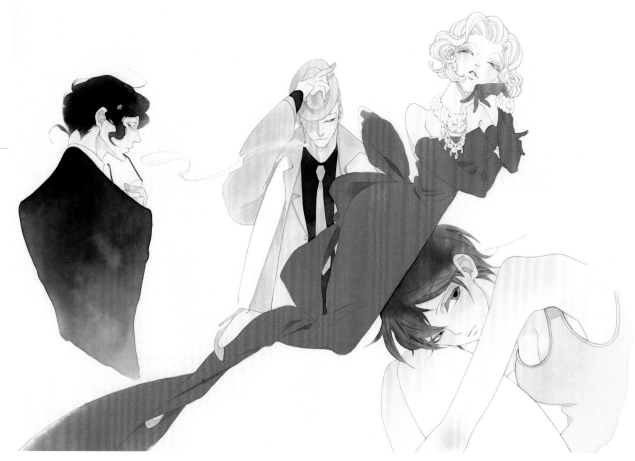

《中村明日美子選集Ⅰ～Ⅷ》封面原畫（2015年）

《中村明日美子選集Ⅰ～Ⅷ》封面原畫（2015年）

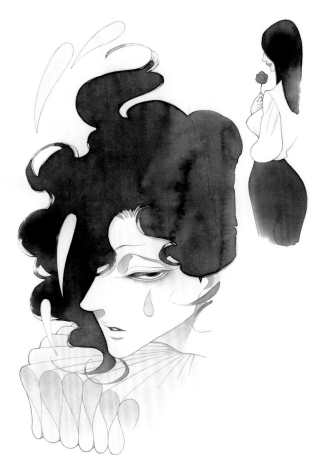

《中村明日美子選集Ⅰ～Ⅷ》封面原畫（2015年）

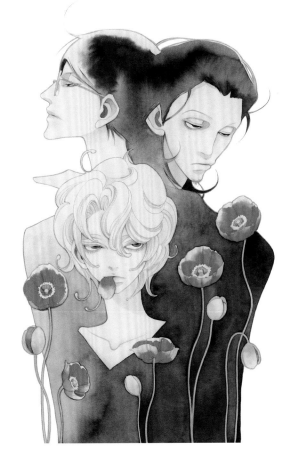

罌粟花與三人《MANGA EROTICS F》Vol.44 附錄海報（2007年）

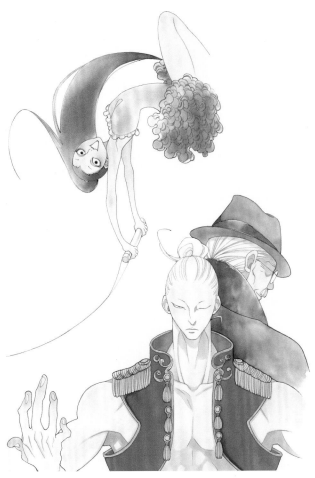

《中村明日美子選集Ⅰ～Ⅷ》封面原畫（2015年）

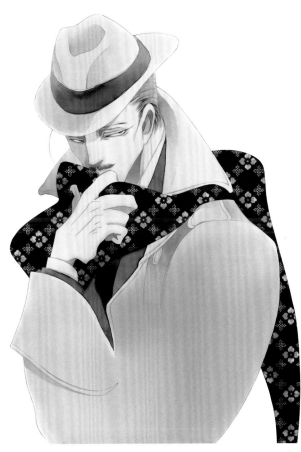

《MANGA EROTICS F》Vol.71 封面彩圖（2011年）

彩稿
上色步驟

中村明日美子小姐的美麗彩稿
是如何完成的呢？
在此，中村明日美子小姐
將逐步解說
從彩色墨水上色到
以Photoshop進行微調的所有步驟。
使用的線稿是本書P.9的「J」的圖。

手繪部分 [以彩色墨水上色]

01

把線稿打濕後貼在畫板上。

02

把編輯已經確認過的草稿列印出來，作為上色參考。這樣一來上色時就不需要煩惱用色了。

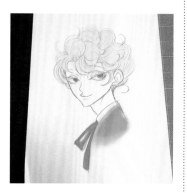

03

由上至下為粗、中、細、極細水彩筆。

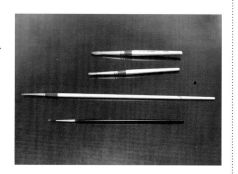

04

準備萬全。

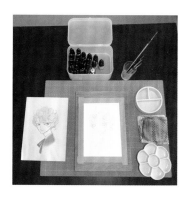

05

先從淺色的部位開始上色。以此圖為例，從白襯衫開始上色。由於襯衫是白色的，只要加上陰影即可。墨水的顏色是以馬鞍棕（Saddle Brown）與杜松綠（Juniper Green）調成。

06

接著上色肌膚的底色，先用水塗濕所有肌膚部位。

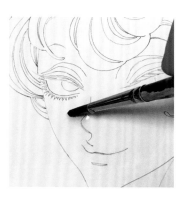

07

從臉頰部分開始薄塗。由於J是白種人，所以只用馬鞍棕色。黃種人的話有時會加入菸草棕（Tobacco Brown）調色。

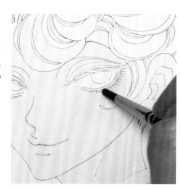

08

在肌膚全體薄薄塗上一層顏色後，在耳垂等處稍微加深顏色。放置至乾燥。

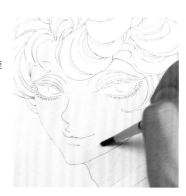

09

在臉部細節部位加上陰影。以細筆塗面積較大的部位。

10

雙眼皮或下睫毛的部位，以極細筆如化妝般纖細地上色。

11

輕柔地上色下巴下方、耳朵、鼻子、嘴部等處。

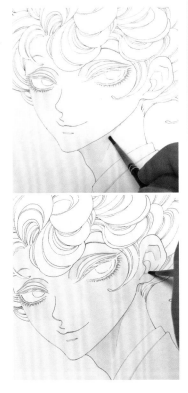

12

陰影較深的部分用極細筆畫出邊緣銳利的色塊。由於色彩較重，上色時要小心。

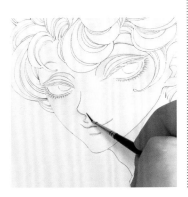

13

接著開始畫瞳孔。塗上非常薄的一層水，注意別超出瞳孔的範圍。

14

將少許杜松綠滴在瞳孔上，滴上墨水後使其自然地滲入紙張。這裡水分太多的話，墨水就無法滲入紙張了。

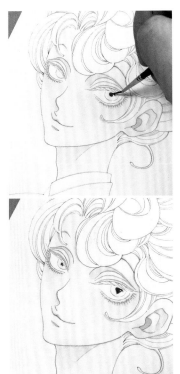

15

墨水滲入紙張後，以極細筆把墨水渲染到瞳孔邊緣。

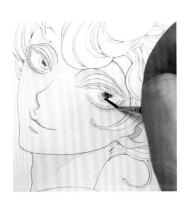

16

假如邊緣的顏色太重，就用幾乎不含水的筆輕輕沾起一些墨水。雖說也要看墨水的顏色，但是大部分的顏色都能用這種方式調整深淺。

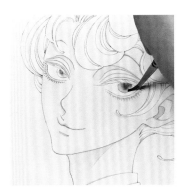

17

開始畫瞳孔中央。趁著剛剛的杜松綠墨水還沒乾時，以不帶水分的筆把馬鞍棕點在瞳孔中央。顏色滲入後再緩緩用筆暈開。

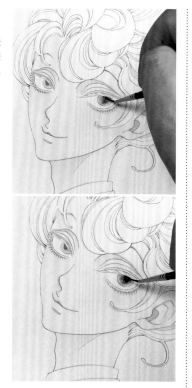

18

以剛才畫白襯衫陰影的墨水勾勒瞳孔邊緣，並用同樣的顏色在眼白之處加上陰影。下眼瞼處的陰影最深。

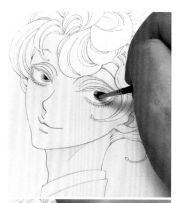

19

以馬鞍棕描繪顏色最深的部分。

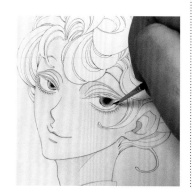

20

開始畫頭髮。以水塗濕整片頭髮後，將少量檸檬黃墨水滴在其上，以帶著水分的粗筆將墨水暈開。

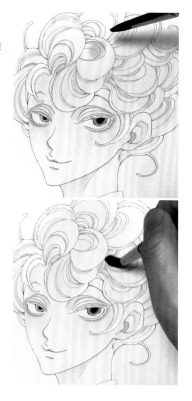

21

髮梢等細節的部分以細筆上色。

22

稍微傾斜畫板使墨水流動，讓所有頭髮部位上色。之後放置至乾燥。

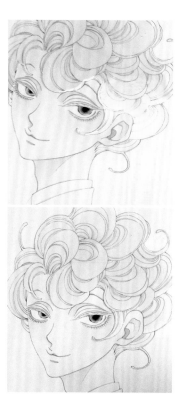

23

在睫毛部分塗上同樣的黃色。在頭髮部分加上陰影表現出分量感。不用刻得太仔細，大致地加上陰影即可。

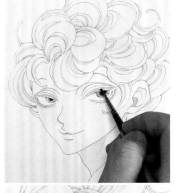

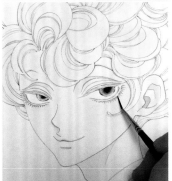

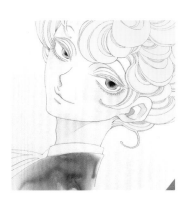

24

接下來是制服。以水塗濕制服部位後，將少量的橄欖綠墨水直接滴在其上，待其滲入紙張。

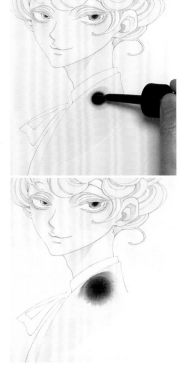

26

接著是領結。與其他部位相同，先以水塗濕，滴下墨水後以筆暈開。由於紅色非常容易滲入紙張，難以修正，所以滴墨水時必須慎重，只用極少量的墨水。

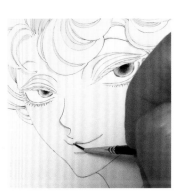

27

從領結的部分沾點紅色，點綴在下眼睫毛與嘴唇的部位。

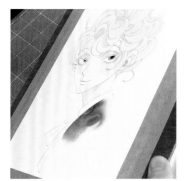

25

傾斜畫板，讓墨水流動至所有制服部位。如此一來色彩就能自然地淡出。

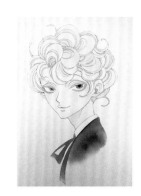

28

完成。

29

使用後的調色盤大概是這種感覺。

30

這次使用的顏色有5種。由左至右是Dr.Ph.Martin's的馬鞍棕（Saddle Brown）、杜松綠（Juniper Green）、檸檬黃（Lemon yellow）、橄欖綠（Olive Green）、猩紅（Scarlett）。

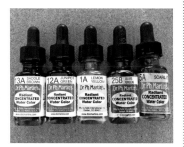

數位部分 [以Photoshop調整色彩]

31

將手繪的原稿掃描進電腦中。以「色彩平衡」調整至偏紅，並稍微偏黃。

32

將背景塗白。

33

圈起想強調的眼睛等部位，複製貼上後，把圖層模式設定為「色彩增值」，調整明亮度。有需要的話嘴部與鼻梁部分也可以這麼做。

34

擦掉圖層中不需要的肌膚或眼白部分。也可以依自己的喜好調整瞳孔的色彩深淺。

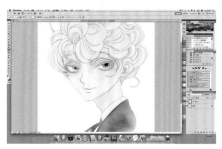

35

在瞳孔中加上反光的白點。

36
完成!!!

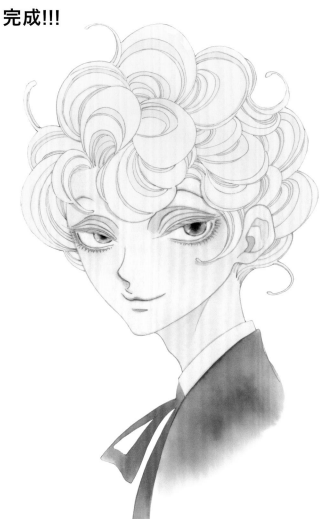

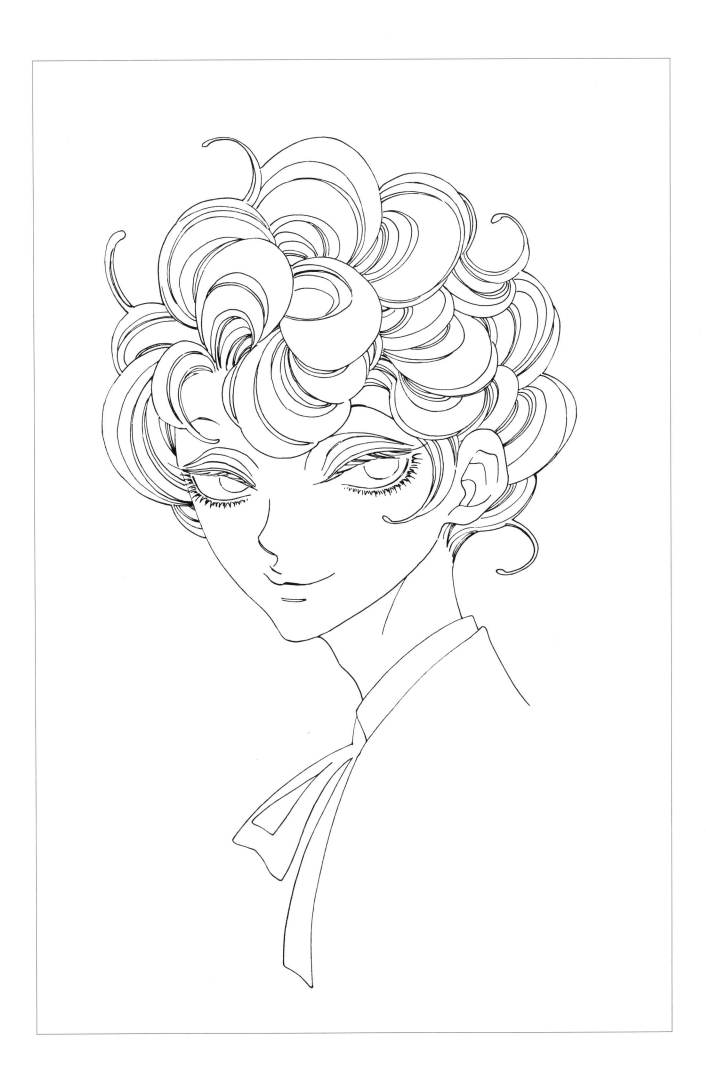

《J的故事》J・S・卡恩伯斯（P.9）
「總是露出惡作劇的孩子般表情的J。」[中]

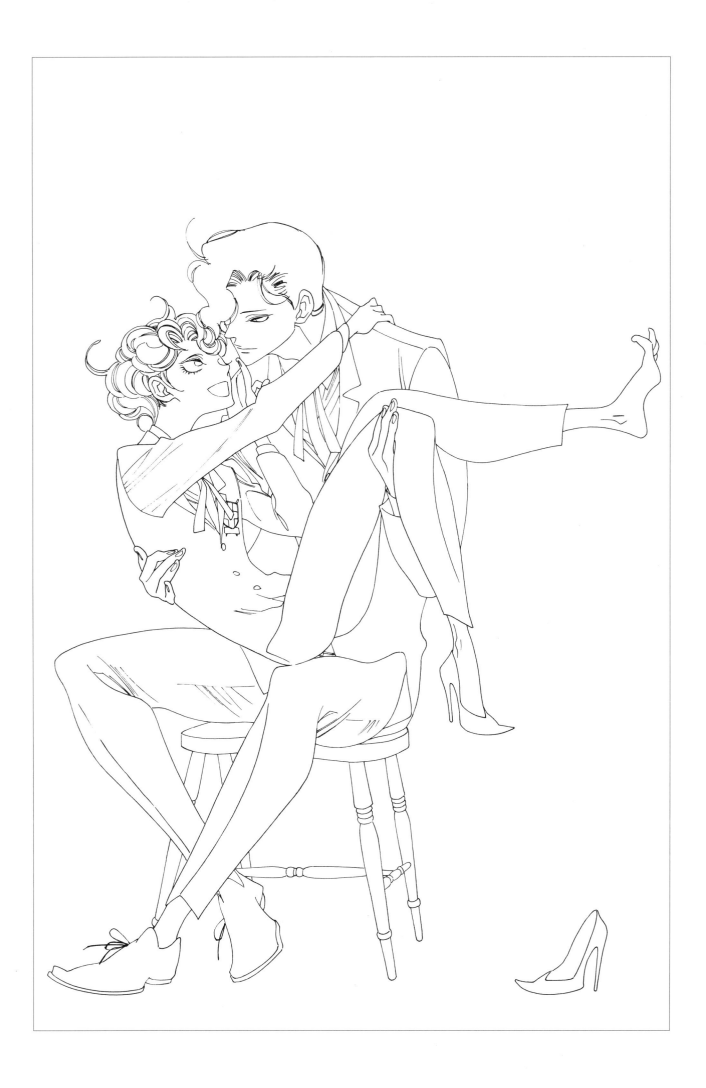

《J的故事》J・S・卡恩伯斯、保羅・安德森（P.11）

「漫畫中沒有的，兩人學生時代的安穩互動。」[中]

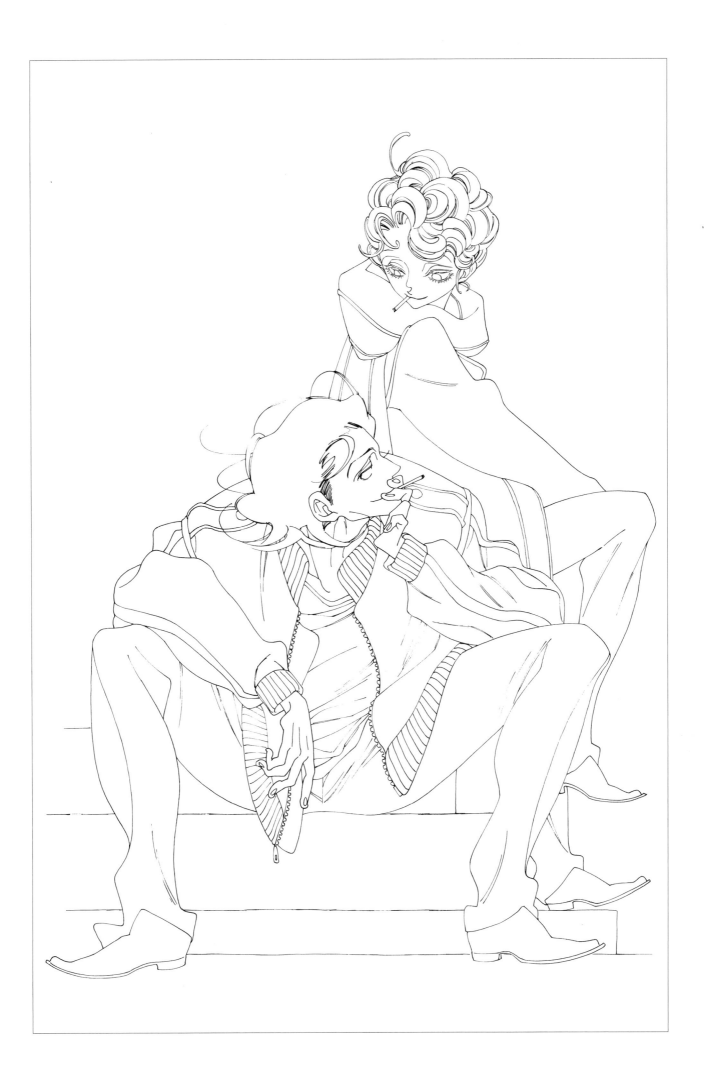

《J的故事》J·S·卡恩伯斯、安德魯·摩根（P.13）

「摩根一直是J的大哥。」[中]

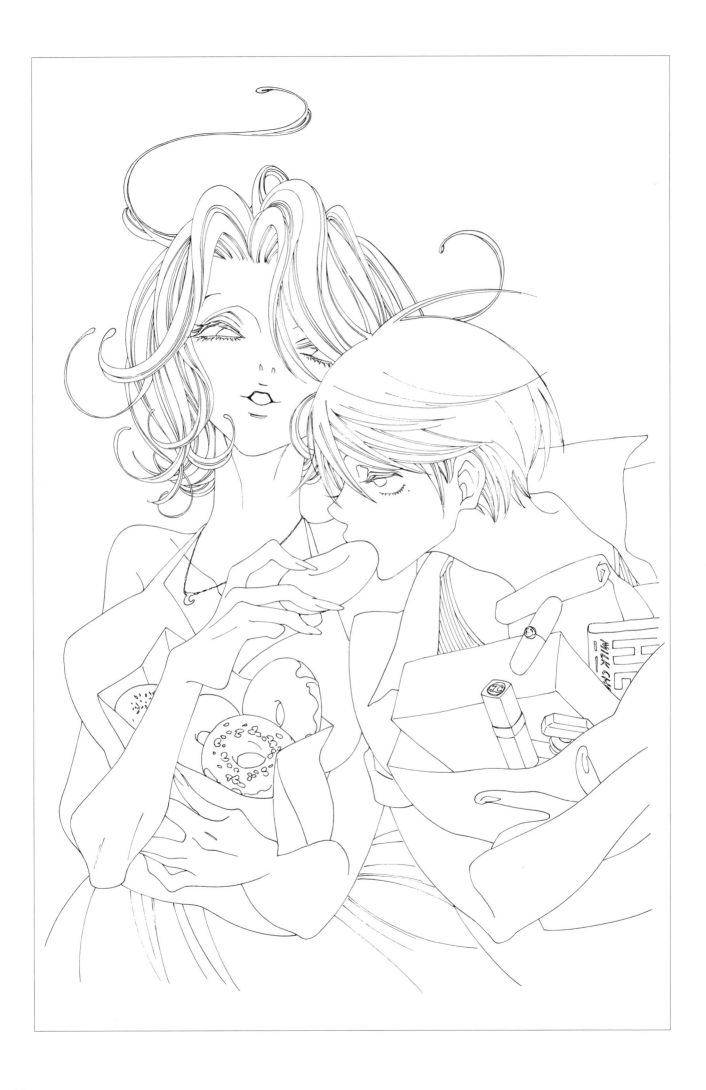

《J的故事》J・S・卡恩伯斯、莉塔・巴瑟姆（P.15）

「這兩人看起來就像帶著年輕愛人的不紅女演員。」[中]

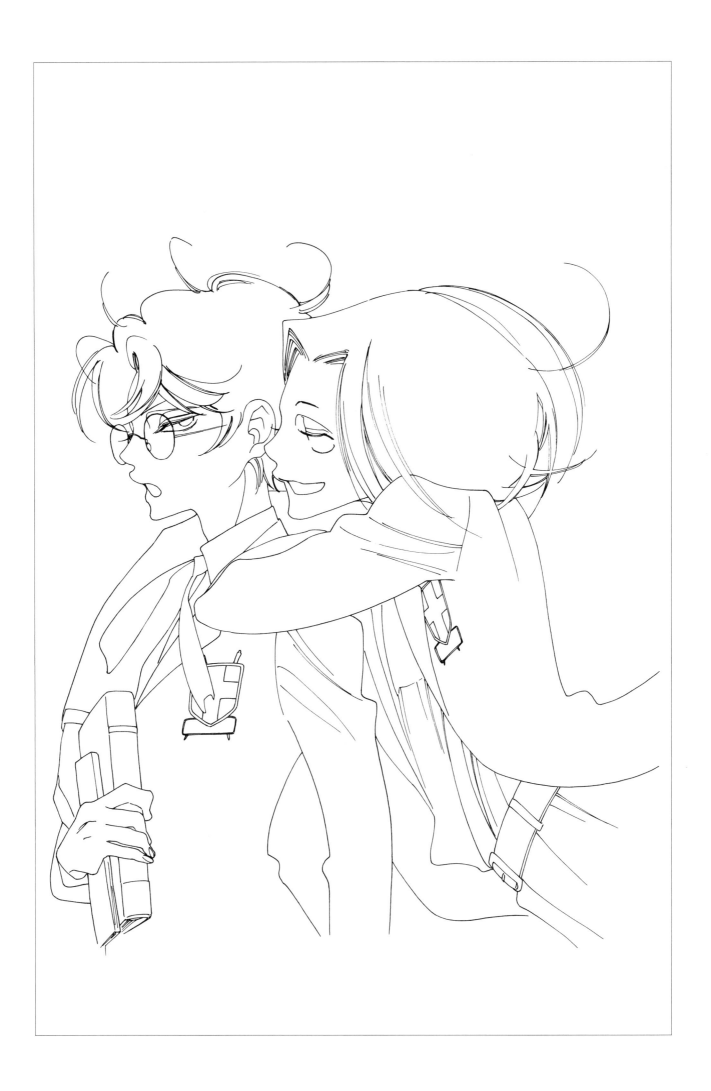

《薔薇色的臉頰》保羅・安德森、安德魯・摩根（P.17）

「先纏上來的果然是摩根。」[中]

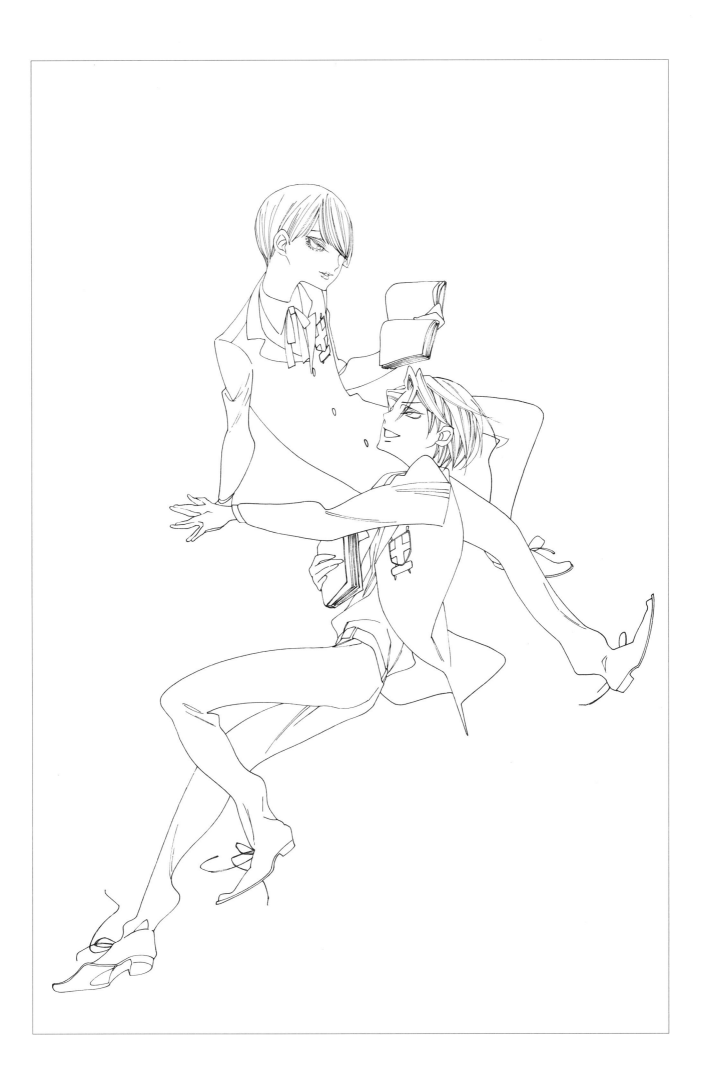

《薔薇色的臉頰》杰拉德森・歐布萊恩、尤金・蘇格特（P.19）
「少年時代，關係溫柔親密、互相喜歡的時期。
還不懂情欲，仍然相信淡薄透明般感情的尤金，以及對尤金有更深的欲望的杰瑞。」[中]

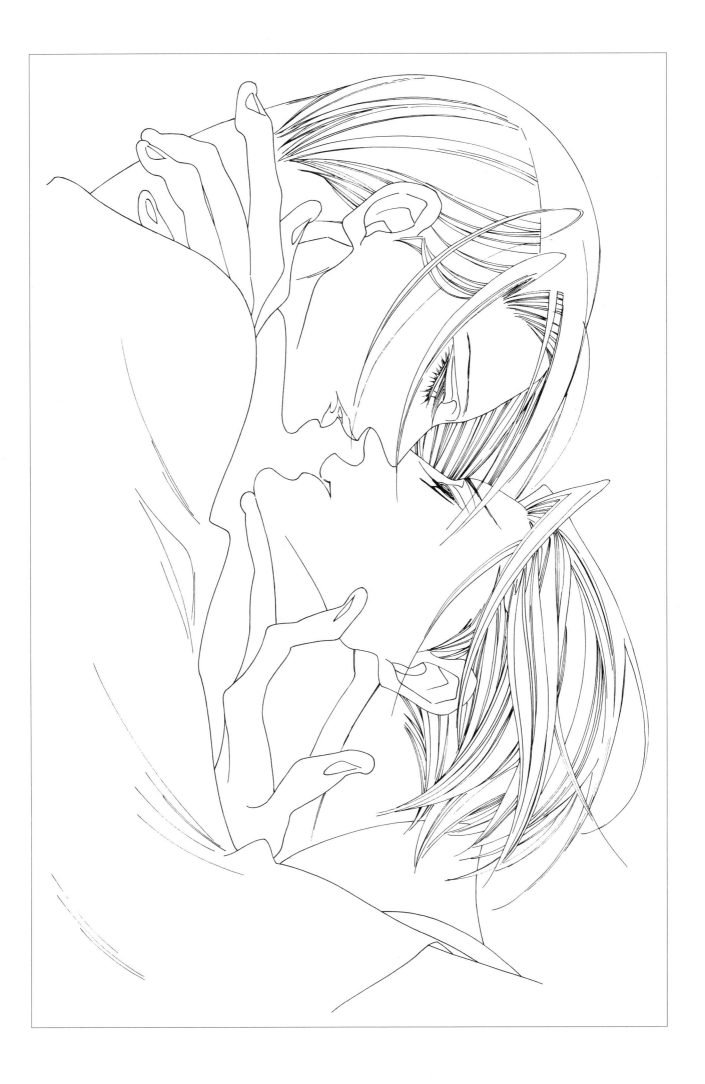

《他的左眼》杰拉德森・歐布萊恩、尤金・蘇格特（P.21）
「害怕愛情、拒絕愛情的日子逐漸遠去。不知何時開始感到懷念，心也被困在過往之中。
愛與戀與憎恨，所有的感情全部融化在彼此的凝視中，化為一體。」[中]

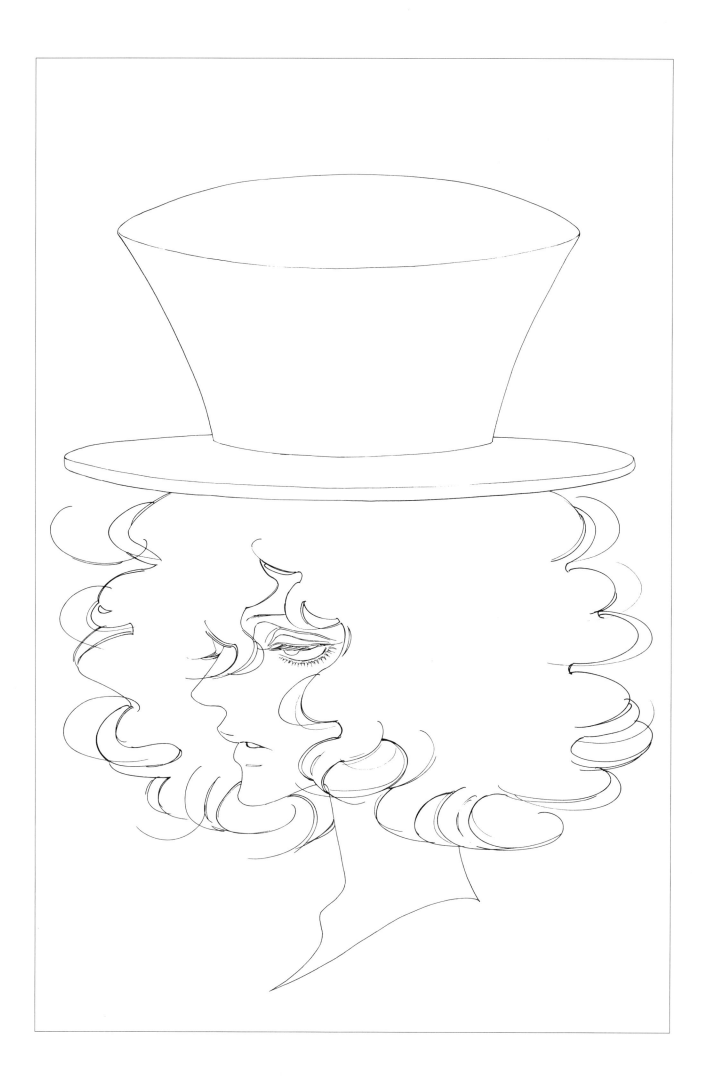

《哥白尼的呼吸》鳥窩（P.23）

「是表演者也是引水人。這是小丑的生活方式。

孤獨的他，有著不讓任何人接近的氛圍。」[中]

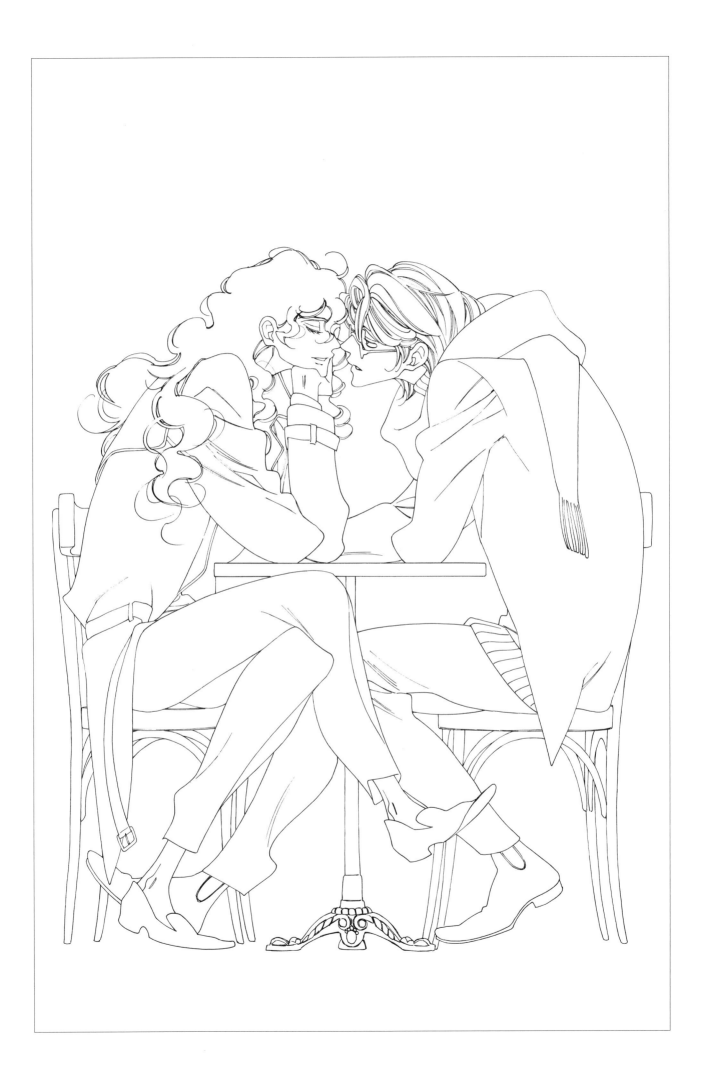

《哥白尼的呼吸》大凪竹生（鳥窩）、米歇爾・布蘭格（P.25）
「米歇爾不斷被他吸引，他也會向米歇爾撒嬌。
基於這樣的理由，兩人總有一天會相愛的吧。」[中]

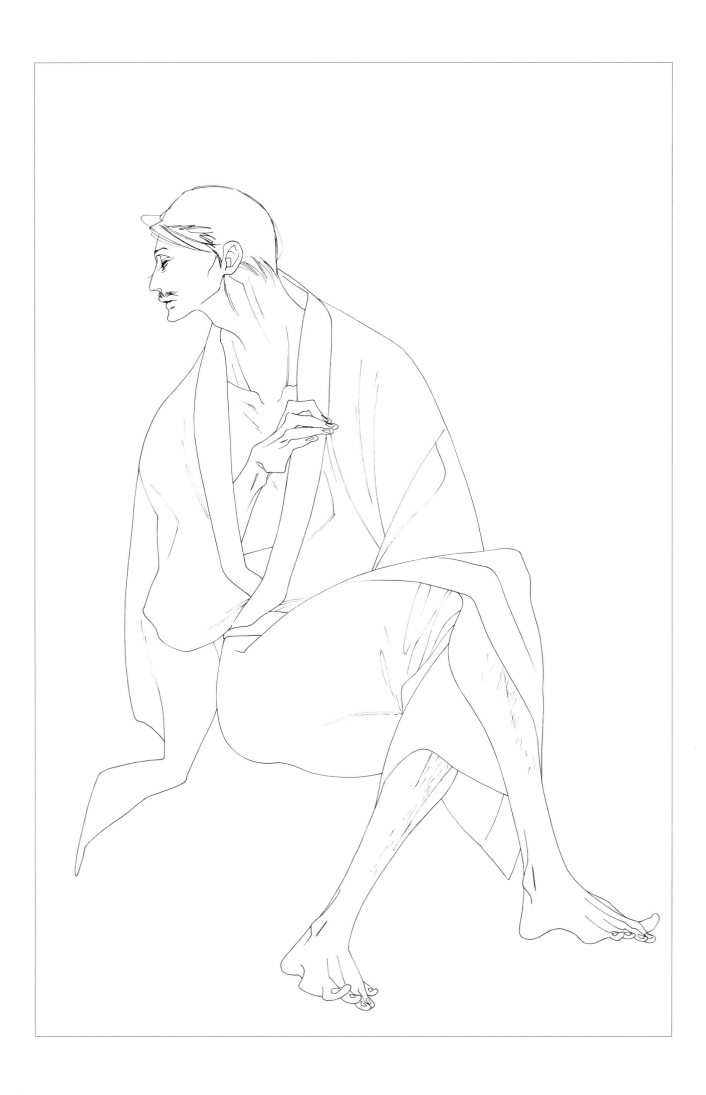

《雙面少女》溝呂木舜（P.27）
「很符合和服的露出程度。」［中］

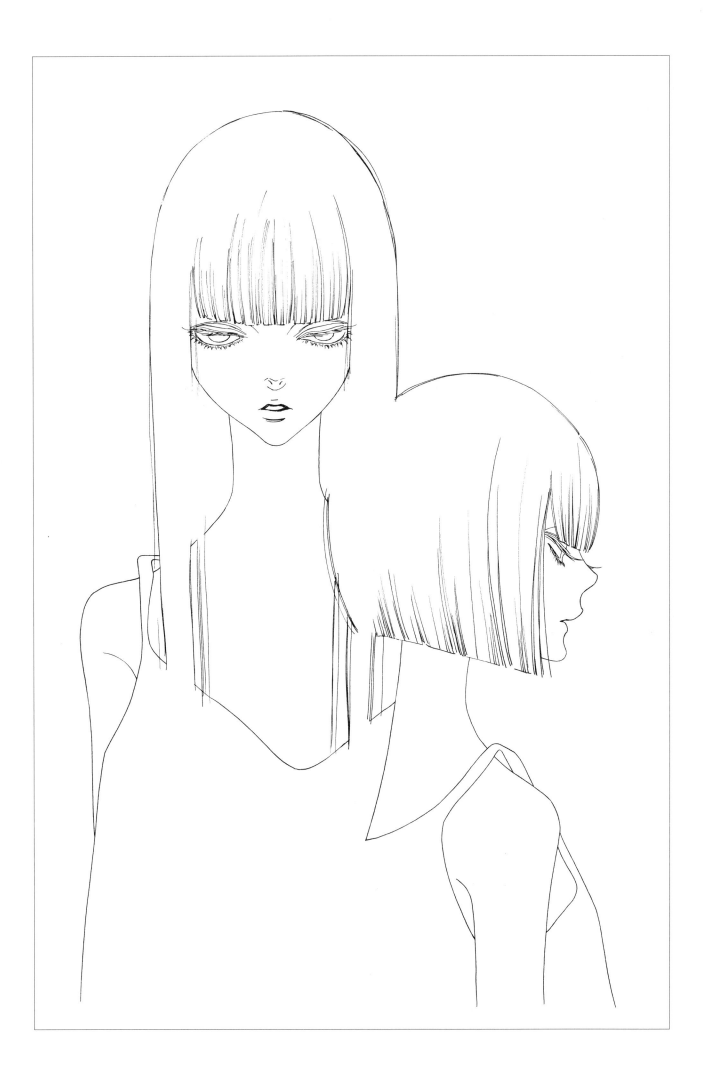

《雙面少女》藤野朱、三木櫻（P.29）
「兩人雖然非常相似，不過性質一直是相反的。
儘管會交替出現，但是絕對不會重疊。」[中]

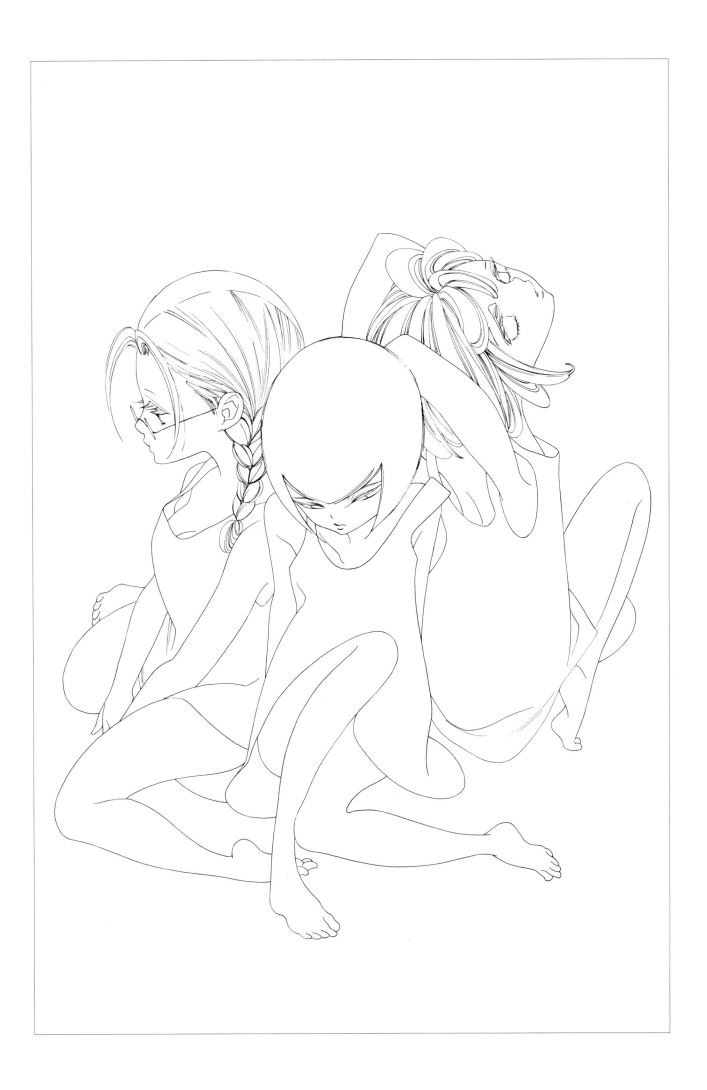

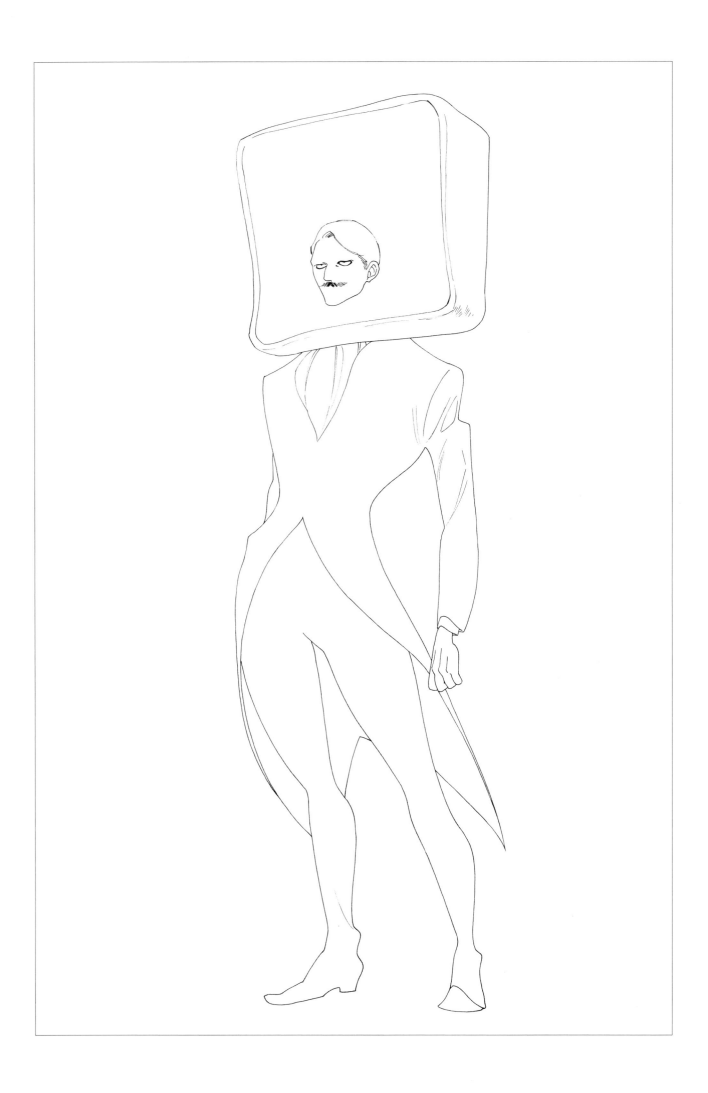

《吐司考察》吐司男爵（P.33）
「沒有任何迷惘的生存方式。」［中］

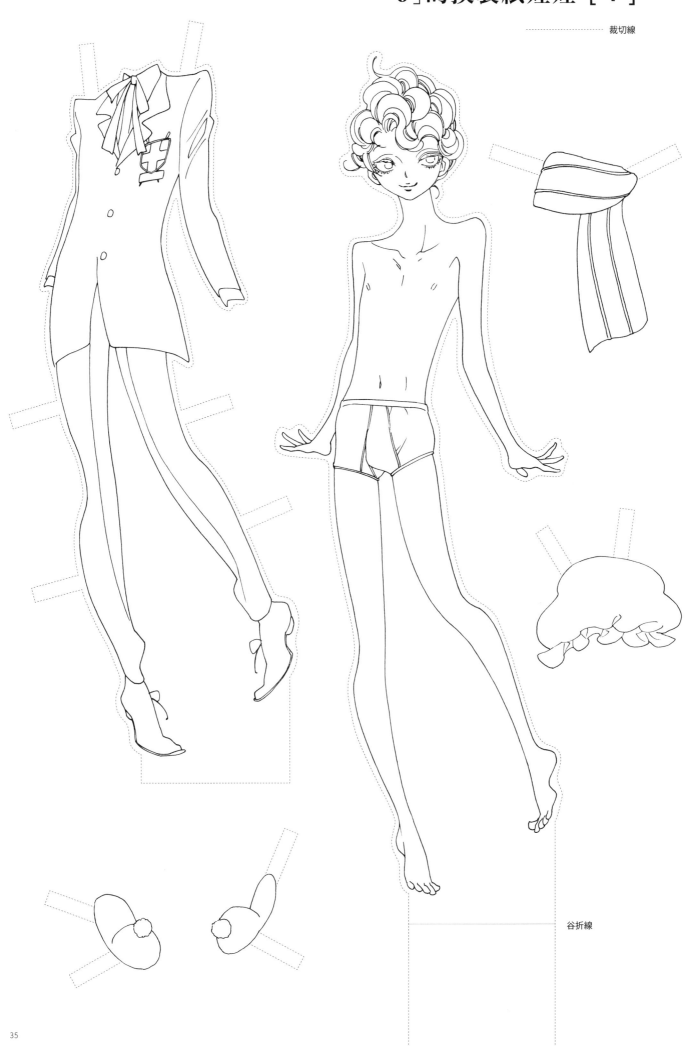

裁切線

谷折線

J的換裝紙娃娃① （P.35）

「雖然也想幫J加件坦克背心，但是會超出輪廓線，所以乾脆讓他只穿一條內褲就好。」［中］

J的換裝紙娃娃① （P.35）

「雖然也想幫J加件坦克背心，但是會超出輪廓線，所以乾脆讓他只穿一條內褲就好。」［中］

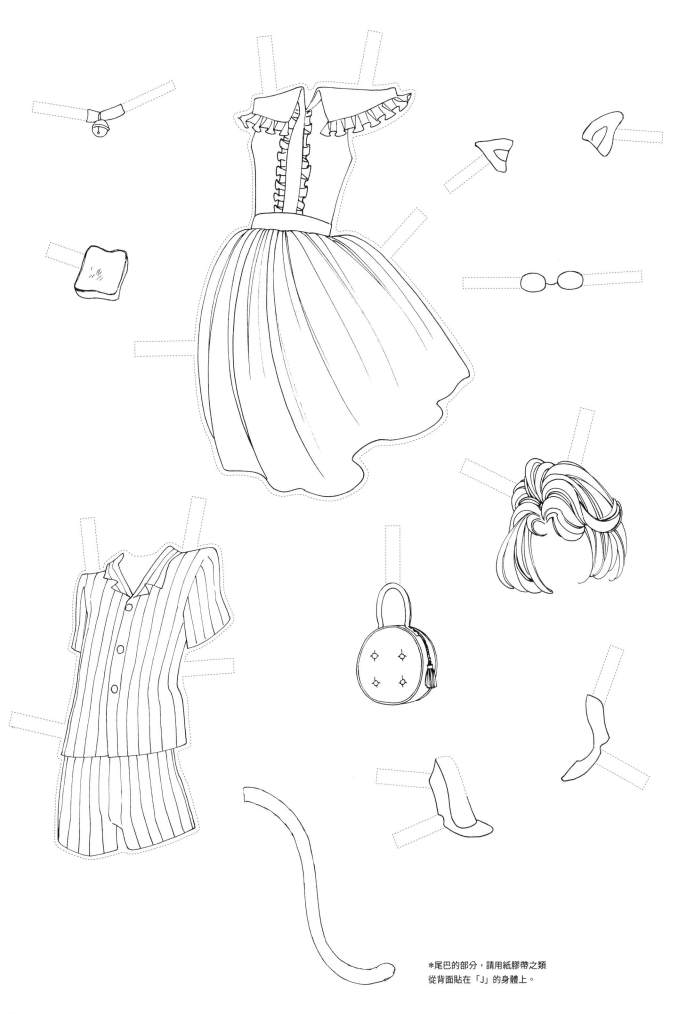

＊尾巴的部分，請用紙膠帶之類
從背面貼在「J」的身體上。

J的換裝紙娃娃②（P.37）
「也有遲到了遲到了～的那個小道具哦。」[中]

J的換裝紙娃娃②（P.37）
「也有遲到了遲到了～的那個小道具哦。」[中]

後 記

「做成著色書如何呢？」當初是我如此提議的。

如果只有線稿，就算工作排程很緊，

應該還是能趕出圖來吧……我原本是這麼想的。

但是，在開始思考構圖與如何加上創意後，

果然就不是那麼簡單的事了。

若是大家能在本書中發現自己喜歡的線稿，

塗上自己喜歡的色彩那就太好了。

中村明日美子

NAKAMURA ASUMIKO OTONA NO NURIE
© nakamura Inc. 2020
Originally published in Japan in 2020 by OHTA PUBLISHING COMPANY, TOKYO.
Traditional Chinese translation rights arranged with OHTA PUBLISHING COMPANY,
TOKYO, through TOHAN CORPORATION, TOKYO.

全新繪製線稿，絕對值得珍藏！

中村明日美子著色繪圖集

2021年7月1日初版第一刷發行
2021年11月1日初版第二刷發行

作　　　者　中村明日美子
譯　　　者　呂郁青
編　　　輯　邱千容
發　行　人　南部裕
發　行　所　台灣東販股份有限公司
　　　　　　＜地址＞台北市南京東路4段130號2F-1
　　　　　　＜電話＞（02）2577-8878
　　　　　　＜傳真＞（02）2577-8896
　　　　　　＜網址＞http://www.tohan.com.tw
郵 撥 帳 號　1405049-4
法 律 顧 問　蕭雄淋律師
總 經 銷　聯合發行股份有限公司
　　　　　　＜電話＞（02）2917-8022